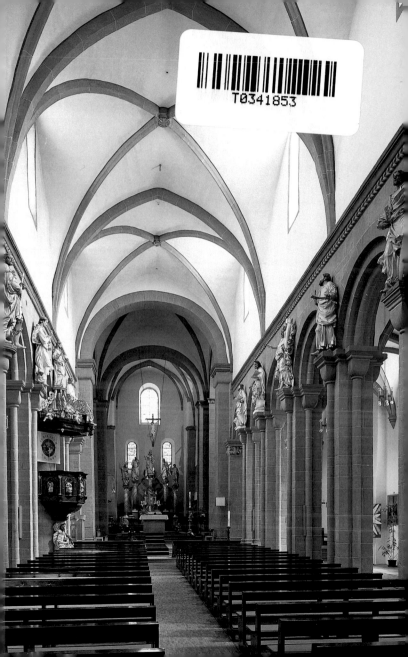

Die Basilika in Ilbenstadt

von Reinhard Schwarz

Kurze Geschichte von Kirche und Kloster

Gottfried II. von Cappenberg gründete aus seinen Besitzungen heraus die drei ersten Klöster des Prämonstratenserordens auf deutschem Boden. Schon 1122 wurde das Stammschloss in Cappenberg (zwischen Münster/Westfalen und Dortmund) Kloster, und neben Varlar (im Münsterland) entstand auch 1123 das Kloster in Ilbenstadt. Obwohl es sich bei den Prämonstratenser-Niederlassungen um Regularkanoniker-Stifte handelt, spricht man auch im Orden von Klöstern. Die Kirche, eine romanische Pfeilerbasilika mit Hirsauer Bauelementen, 1123 begonnen, wurde am 24. August 1159 durch den Mainzer Erzbischof *Arnold von Selenhofen* der Muttergottes und den Apostelfürsten Petrus und Paulus geweiht. Hauptaufgaben des Ordens sind Seelsorge, Armenspeisung und Krankenpflege.

Gottfried trat 1125 in den Orden ein. Am 13. Januar 1127 verstarb er 30-jährig in Ilbenstadt und wurde in der St.-Georgs-Kapelle, einer ehemaligen Cappenberger Eigenkirche, begraben und 1149 in die Klosterkirche überführt. Schon zu Lebzeiten als Heiliger verehrt, entwickelte sich rasch ein reges Wallfahrtswesen zu seinem Grab. In ihm sah man einen guten Fürsprecher bei Gott. Durch Gottfrieds Stiftung entstand das älteste der großen Klöster in der Wetterau. Die Kirche ist das einzige erhaltene Gebäude aus der Gründungszeit.

Der Zeit entsprechend als Doppelkloster gegründet, missbilligte das Generalkapitel in Prémontré 1138 die räumliche Nähe von Chorherren und Nonnen, so dass ein weiteres Kloster, die heutige Staatsdomäne Nonnenhof, gegründet wurde. Erster datierter Beleg für die Existenz von Klosterfrauen in Ilbenstadt ist eine Schutzurkunde von Kaiser Friedrich I. Barbarossa vom 26. Januar 1166.

Erster Propst war *Antonius* († 1149). Er besaß hohes Ansehen beim Erzbischof von Mainz sowie bei den Päpsten Innozenz II., Lucius II. und Eugen III. Als heiliger Anton von Ilbenstadt wird er hier als zweiter Heiliger am 15. Januar, seinem Todestag, verehrt. Für die Entwick-

Hochgrab des Gottfried von Cappenberg ▶

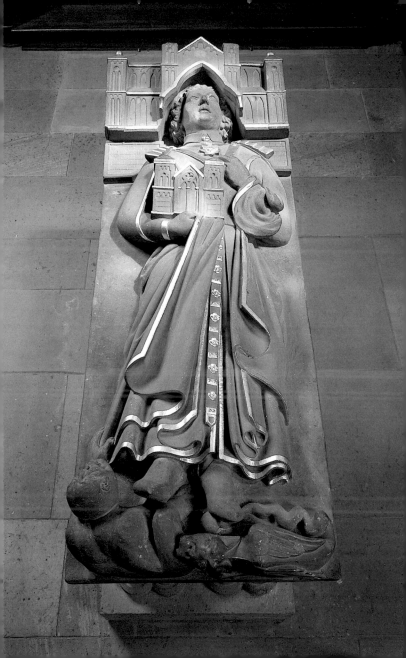

lung des Klosters waren nicht nur die Schenkungen der Mainzer Erzbischöfe von Bedeutung, sondern auch die von mehreren weltlichen Herrschern. Sie nahmen das Kloster unter ihren besonderen Schutz. Hinzu kamen päpstliche Privilegien aus den Jahren 1139, 1144 und 1147.

Das 12. und 13. Jahrhundert war für Ilbenstadt eine Zeit eifrigen religiösen Lebens und blühender Kultur. Während Cappenberg vorzugsweise ein Kloster für den westfälischen Adel war, blieb Ilbenstadt mehr ein bürgerliches Stift, das die Tüchtigsten aus den Reihen des gewöhnlichen Volkes in seinen Mauern barg. Im Umkreis des Klosters entstanden Pfarreien, die von hier aus geleitet und besetzt wurden: Ilbenstadt, Assenheim, Bönstadt, Erbstadt, Homburg v. d. Höhe, Obersteden, Rendel und Södel. Zeitweise verwaltet wurden Dorn-Assenheim, Harheim, Ober-Wöllstadt und Vilbel. 1615 bestätigte Papst Paul V. den Brauch, den Todestag Gottfrieds als Heiligenfest zu feiern. Hierzu gibt es eine eigene Liturgie. Am 13. Mai 1657 wurde das Kloster Ilbenstadt zur Abtei erhoben. Erster Abt war *Georg Laurenti*. Von 1709 bis 1725 wurde die Klosteranlage so, wie sie sich heute noch darstellt, unter Abt *Andreas Brand* neu geschaffen. Seit 1794 darf die Pfarrgemeinde die Abteikirche als Pfarrkirche benutzen.

Die Abtei Ilbenstadt wurde aufgrund des Reichsdeputationshauptschlusses vom 25. Februar 1803 aufgehoben und dem Grafen *Christian von Altleiningen-Westerburg* zugesprochen. Die Chorherren mussten gehen, die Nonnen in Nieder-Ilbenstadt durften noch bis zum Tode der Äbtissin (1808) bleiben. Die alte Pfarrkirche, ein Flügel des Klosters, der äußere Kreuzgang sowie Kirche und Kreuzgang des Nonnenklosters wurden abgerissen. 1871 wurde die Fassade des Westwerks zwischen den Türmen neu aufgerichtet und die Vorhalle neu eingewölbt. 1921 verkauften die Grafen ihren Besitz an den Volksstaat Hessen. Die Klosterhöfe mit den Ökonomiegebäuden wurden Staatsdomänen.

Eine Wende brachte das Jahr 1923. Die Diözese Mainz pachtete die Konventsgebäude und siedelte Benediktinermönche aus den Abteien Siegburg und Kornelimünster an. Am 23. Februar 1929 erhob Papst Pius XI. die Kirche in Ilbenstadt zur »Basilika minor«. Sie führt seit dieser Zeit den Ehrentitel »**Basilika in Ilbenstadt**«. 1939 mussten die Bene-

diktiner wieder gehen, und bis 1945 zog der weibliche Reichsarbeits-
dienst ein. Nach dem Zweiten Weltkrieg pachtete die Diözese erneut
die Klostergebäude und richtete dort ein Caritaswerk mit Seelsorge-
helferinnen-Seminar, Müttergenesungs- und Jungmädchenheim ein.
Heute dem Bistum gehörig, ist es als »Haus St. Gottfried« eine Jugend-
und Familienbildungsstätte.

Inneres der Kirche

Als **romanische Säulenbasilika** nach der Hirsauer Bauschule gestaltet,
zeigt sich der dreischiffige Innenraum mit gotischem und barockem
Akzent in seiner beeindruckenden Pracht. Der Ostchor hat einen ge-
raden Abschluss, und die Querschiffe je eine Apsis. Die ursprünglich
hölzerne Flachdecke des Langhauses wurde herausgenommen und
um 1500 hat Meister *Hen aus Assenheim*, beauftragt von Propst *Rupert
Dürnheimer*, die Kirche mit einem einfachen Kreuzgratgewölbe aus
Bruchsteinen eingewölbt. Dabei wurden im Obergaden die Fenster
von achtzehn auf acht verringert.

Besonders bemerkenswert ist die Ausarbeitung der **Kämpfer** im Ost-
chor und der Vierung mit Tieren und Vögeln und, wie Norbert Be-
werunge schreibt, »am südöstlichen Vierungspfeiler das vereinfachte
Speyerer Hufeisenband mit Blattwiege, alle anderen Kämpfer des Chor-
bereiches [tragen] ein Palmetten-Lotos-Band.« Am südwestlichen Vie-
rungspfeiler befinden sich eine beachtenswerte romanische Skulptur,
»**Kampf des Zentauren**«, und andere Fabelwesen. Als rein roma-
nisches Bauelement gilt auch das **Flechtband** unter dem Oberga-
dengesims im Langhaus. Hirsauer Baumerkmale sind u.a. der Chor-
stufenbeginn vor dem letzten Langhauspfeiler sowie eine besondere
Betonung der Vierung.

1960 begannen langwierige, sich über Jahre hinziehende, teils seit
ca. 1920 zurückgestellte Restaurierungsarbeiten in und an der Basilika.
Am 16. Januar 1969 wurde der neue Vierungsaltar aus romanischen
Quadern durch den Mainzer Bischof *Hermann Volk* konsekriert. 1995
erfolgte eine weitere Innenrenovierung der Basilika. Das durch Diö-
zesankonservator *Dr. Hans-Jürgen Kotzur* favorisierte heutige »altweiß«

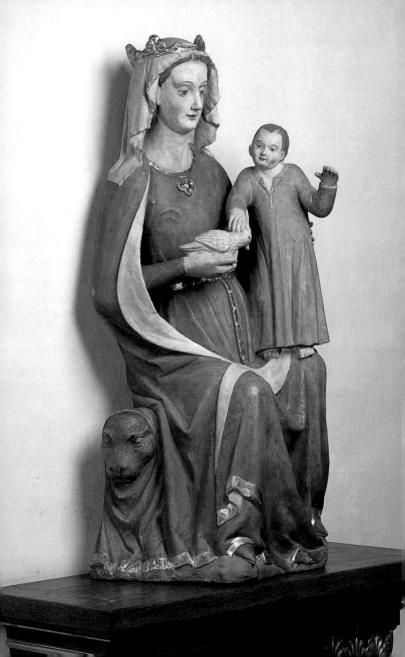

kontrastiert freundlich mit dem nach neuesten Erkenntnissen wieder gerötetem Sandstein von Säulen und Bögen.

Fester Blickpunkt über dem Vierungsaltar ist das barocke **Altarkreuz** und ganz im Osten der **Sakramentsaltar**. Die Säulen zwischen Haupt- und Seitenschiffen mit bearbeiteter Basis zeigen gleichmäßige Halbsäulen und über den Korbkapitellen an jeder Säule anders gearbeitete Kapitellaufsätze. Die Arkaden zwischen Haupt- und Seitenschiffen sind getreppt und tragen Dienste. Auf der Nordseite im Stützenwechsel drei Rundsäulen. Die **Kanzel** von 1699 zeigt über dem Schalldeckel »Christus als Welterlöser«. Christus, die Figuren der Evangelisten und die Putten sind von *Joh. Wolfgang Fröhlicher*. Unter der Kanzel Samson, einer der Richter des Volkes Israel.

Nördliches Langhaus

Hier ist auf der **Grabplatte von Propst Bickel** (1571–87) die älteste Darstellung Ilbenstadts zu sehen. Rechts daneben steht eine gotische Steinplastik, die sogenannte **Löwenmadonna** (Maria mit segnendem Kind), wahrscheinlich aus der Mitte des 13. Jhs. und angeblich im Elsass gefertigt. Die Gemälde der vier Evangelisten sind von 1742. Die hier beginnenden Kreuzwegstationen von 1899 sind im Stil der Jerusalemer Schule gemalt.

Nördliches Querhaus

Links das **Wappenepitaph des Baron Friedrich von Hattstein** (1719). In einer Muschelnische eine **Marmorstatue Gottfrieds im Ordensgewand** (1696). Über der Sakristeitür das **Wappen von Abt Andreas Brand**, rechts daneben das **Epitaph des Freiherrn Johann Georg von Edelsheim** (1723). In der Ostwand mit Apsis ein einfacher **Barockaltar** mit dem Altarbild »**Heimkehr aus Ägypten**« von *Heinrich Boss*. Links der **hl. Antonius von Padua**, rechts der **hl. Hermann Josef** vom Kloster Steinfeld. Die Bänke in den Querhausarmen (1697) stammen noch aus der um 1810 abgebrochenen Pfarrkirche.

Das Buntglasfenster im nördlichen Querhaus (1918) ist das »**Gründungsfenster von Ilbenstadt**«. Die großen Wappen sind die der Cappenberger. Links das kleine mit dem Namen Widukind verweist auf die

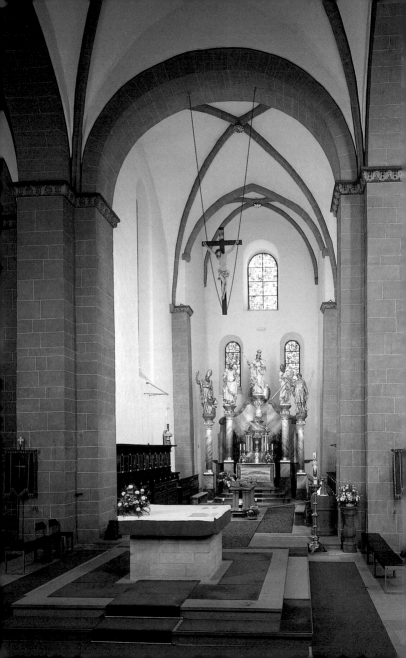

Erbverwandtschaft mit dem Sachsenherzog Widukind. Das rechte von Kaiser Friedrich I. Barbarossa († 1189) verweist auf die Verwandtschaft mit den Saliern und Staufern. Otto von Cappenberg war Taufpate Kaiser Friedrichs I. Darüber die Brüder Gottfried und Otto von Cappenberg. Ganz oben die Jahreszahl 1123, das Gründungsjahr des Klosters. Das Erscheinen der beiden Brüder Gottfried und Otto in Mainz bei Erzbischof Adalbert zeigt die Übergabe des Maierhofes der Cappenberger.

Ostchor

Der Ostchor wird heute beherrscht vom **Sakramentsaltar**, den Bischof *Dr. Dr. Karl Lehmann* am 13. Januar 1996 weihte. Damit bekam der Kirchenraum nach Osten hin nach einer über 25-jährigen Notlösung endlich einen befriedigenden Abschluss. Konzeption und Entwurf des Altars stammen von Diözesankonservator *Dr. Hans-Jürgen Kotzur*. Auf der mittleren Säule Maria als Himmelskönigin, daneben die Apostelfürsten Petrus und Paulus. Ganz links der hl. Augustinus und ganz rechts der hl. Norbert, der Gründer des Prämonstratenserordens. Die Statuen von Augustinus und Norbert stammen vom Mainzer Hofbildhauer *Burkhard Zamels* (1744).

Das **Hochgrab** zeigt ein Bildnis des Kirchenstifters Gottfried von Cappenberg. Die Kirche auf seiner Brust symbolisiert die Kirchengründung. Zu seinen Füßen kauert ein nackter Mensch, der von einem Drachen (Symbol des Bösen) gebissen wird. Die Hand am Gewand des Heiligen bedeutet: Mensch, wenn du gepeinigt wirst, komm hier zum Grabmal des hl. Gottfried, hier kannst du Hilfe erhalten. Diese Darstellung könnte auch, wie Norbert Bewerunge schreibt, auf ein Wunder nach Gottfrieds Tod hindeuten. Unter dem Bildnis ruhen die Gebeine Gottfrieds. Die Grabplatte selbst scheint eine barocke Nachbildung des Originals von etwa 1240 zu sein.

Das **Chorgestühl** von 1677 zeigt Szenen aus dem Leben des Ordensgründers Norbert, nach Vorlage der Kupferstiche von *Cornelis* und *Theodor Galle* in der »Antwerpener Vita« von 1622. An der oberen Chorsüdwand ein um 1350 entstandenes **Fresko** von hohem künstlerischen Wert, das renovierungsbedürftig ist.

Die **Buntglasfenster** im Ostchor entstanden im Jahr 1920. In der Nordwand befindet sich das Fenster der »**Anbetung der Weisen**« mit dem Stammbaum der Gottesmutter. Darüber König Salomon und die Königin von Saba. Darüber die Anbetung und ganz oben Christus als Pantokrator, d.h. als Weltenherrscher. In der Südwand ist das »**Auferstehungsfenster**« zu sehen. Unten ist Simson dargestellt, darüber Jonas mit dem Walfisch als Symbol der Auferstehung und weiter oben Oseas (Hoseas), einer der »Kleinen Propheten«, der das Kommen des Messias vorhergesagt hat. Bei ihm heißt es in Kap. 6, Vers 3: »Lasst uns streben nach Erkenntnis, nach der Erkenntnis des Herrn, er kommt so sicher wie das Morgenrot; er kommt zu uns wie der Regen, wie der Frühjahrsregen, der die Erde tränkt«. Darüber das leere Grab in Jesu in Jerusalem, die schlafenden Soldaten und der »triumphierende Christus«. Ganz oben der Prophet Micha, bei dem es im Kapitel 6, Vers 8, heißt: »Es ist dir gesagt worden, Mensch, was gut ist und was der Herr von dir erwartet: Nichts anderes als dies: Recht tun, Güte und Treue lieben, in Ehrfurcht den Weg gehen zu deinem Gott.« Beide farbigen Ostchorfenster fertigte die Firma *Martin* aus Mainz .

Der in der Vierung stehende **Taufstein** (1743) aus Büdinger Sandstein stammt aus der ehemaligen Pfarrkirche. Die Haube wurde 1941 hergestellt und zeigt die vier Paradiesflüsse – Euphrat, Tigris, Nil und Jordan – sowie die vier Wasserwunder Christi: Die Hochzeit zu Kana (Jesus verwandelt Wasser in Wein), Jesus wandelt über den See Genezareth, die Taufe Jesu im Jordan und aus seinem von einer Lanze aufgebrochenen Brustkorb fließen Wasser und Blut heraus.

Südliches Querhaus

Das Altarblatt des barocken Altars zeigt auf einem Bild von *Heinrich Boss* die »**Beweinung Jesu**« nach der Kreuzesabnahme.

Beide Querhausfenster fertigte 1918/19 die Firma *Otto Linnemann* aus Frankfurt. Das **Fenster der Rückübertragung** (1919) zeigt links das »Mainzer Rad« mit dem Wappen von Bischof Kirstein. Die rechten Wappen sind Abt Soural aus Prag zugehörig. Darüber der hl. Bonifatius, der »Apostel der Deutschen«, und der Ordensgründer, der hl. Norbert. Das oberste Bild zeigt die Übergabe der Schädelreliquie Gottfrieds, des Pa-

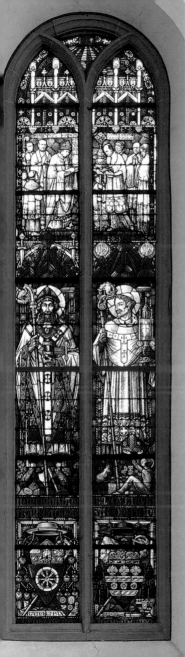

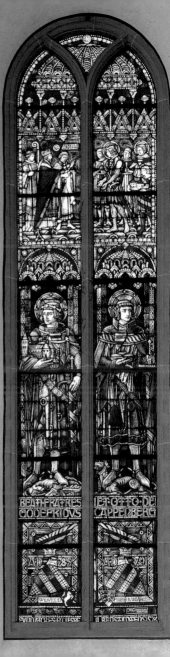

trons von Ilbenstadt und der ganzen Wetterau, am 2. September 1911 durch Abt *Medod Soural* aus Prag an den Mainzer Bischof *Dr. Georg Heinrich Kirstein*. Die in Ilbenstadt besonders verehrte Schädelreliquie Gottfrieds hatte der letzte Abt des Klosters, *Caspar Lauer*, mitgenommen, als er das Kloster 1803 verlassen musste. Er ließ sie wenige Jahre später ins Kloster Strahov nach Prag bringen, wo auch die Gebeine des hl. Norbert ruhen. Der damalige Pfarrer *Heinrich Kissel* erreichte, dass sie über 100 Jahre später wieder nach Ilbenstadt zurückgebracht wurde. Auf dem Bild sehen wir Abt Soural, begleitetet von Abt *Norbert Drapalik* vom Kloster Neureisch bei Olmütz (Olomoce) in Nordmähren und Abt *Dr. Gilbert Helmer* vom Stift in Tepl (Tepla) bei Marienbad (Tschechische Republik). Der obere Abschluss zeigt eine klassische Jugendstilarbeit.

Von links nach rechts stehen die **Grabsteine** der folgenden Personen: Propst *Sebastian Weisbrod* (1555–71), Abt *Andreas Brand* aus Tauberbischofsheim (1681–1725), Abt *Sebastian Englert* aus Miltenberg (1750–89), Kanonikus *Sebastian Hofmann* aus Bönstadt († 1602) und Abt *Jakob Münch* aus Rauenthal (1725–50).

Unter dem Fenster befindet sich der Grabstein des Gerichtsschreibers *Guth* aus Ilbenstadt († 1590). Unten ist der Verstorbene dargestellt. In der Mitte fliegt die unschuldige Seele zu Gottvater, der über den Wolken thront. Links begleitet sie ein kleiner Engel, rechts liest ihr der Teufel das Sündenregister vor. Wird sie verstoßen?

Reliquiarium

Die Kreuzgangsnische stammt aus der Zeit um 1500. In ihr richtete Pfarrer *Dr. Vinko Kraljić* ein Reliquiarium ein, das am 5. September 1999 durch Abt *Albert Dölken* vom Prämonstratenserkloster in Hamborn geweiht wurde. Die beiden großen **Reliquiare** mit dem Abtswappen des *Andreas Brand* wurden zu seiner Zeit (1681–1725) hergestellt und waren bis 1963 Bestandteil des jeweiligen Hochaltars. Älteste Reliquien sind die sechs Schädel der Gefährtinnen der hl. Ursula (1195). Insgesamt befinden sich dort über einhundert verschiedene Reliquien, darunter solche vom hl. Bonifatius und von der hl. Gertrud von Altenberg, der Tochter der hl. Elisabeth.

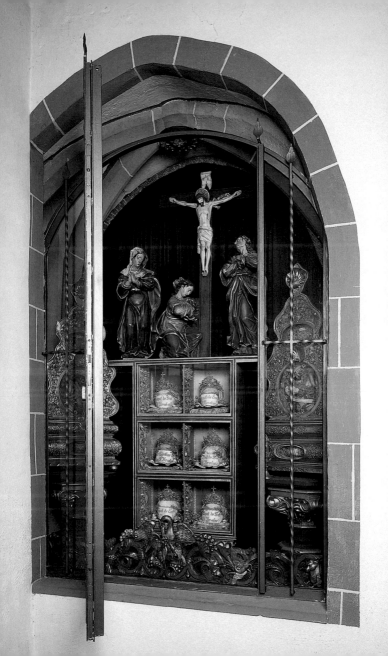

Die **Kreuzigungsgruppe** von 1700 wurde durch *G. Friedrich Straß-mayer* gefertigt. Unter dem Kreuz sind Maria, die Mutter Jesu, Maria Magdalena und der Apostel Johannes dargestellt.

Südliches Langhaus

An der Wand hängt das ehemalige **Altarkreuz** (1967) aus Bronze von *Günther Zeuner* aus Speyer, von dem auch der Ambo, die Altar- und Apostelleuchten, wie auch der äußere Beschlag der Haupttür stammen. In der Mitte die **Grabplatte von Propst Georg Conradi** (1611–35). Das linke Bild zeigt den hl. Nepomuk. Rechts übergibt der hl. Augustinus dem hl. Norbert die Ordensregel (1696). Unter der Empore steht eine barocke Marienskulptur: die »**Immaculata**« (die Unbefleckte). Der Fuß auf dem Kopf der Schlange versinnbildlicht den Sieg über die Sünde.

Evangelisten- und Apostelfiguren im Langhaus

Die Figuren auf den Säulen stellen Evangelisten und Apostel dar. Sie sind an ihren Attributen zu erkennen. Die Evangelisten Lukas und Markus sind laut Norbert Bewerunge Figuren von *Martin Bitterich* (1742). Der Evangelist **Markus** beginnt sein Evangelium mit Johannes dem Täufer, der Stimme des Rufenden in der Wüste, daher ist sein Attribut der Löwe. Der Evangelist **Lukas** beginnt sein Evangelium mit dem Opfer des Zacharias (Attribut: der [Opfer-]Stier). Die anderen Figuren wurden 1700 hergestellt:

- **Andreas**, Bruder des Simon Petrus, wurde mit dem Andreaskreuz gekreuzigt.
- **Bartholomäus (Nathanael)** mit dem Messer. Ihm ist die Haut bei lebendigem Leibe abgezogen worden.
- **Simon**, der »Zelote«, der Eiferer, mit der Säge dargestellt, wurde zersägt.
- **Matthias** wurde durch das Los in das Apostelkollegium als Nachfolger von Judas gewählt. Sein Symbol ist das Buch. Seine Reliquien werden in Trier verehrt.
- **Judas Thaddäus** wird mit der Keule dargestellt. Er wurde für seinen Glauben erschlagen und ist einer der vierzehn Nothelfer.
- **Philippus** mit Kreuz wurde auch gekreuzigt.

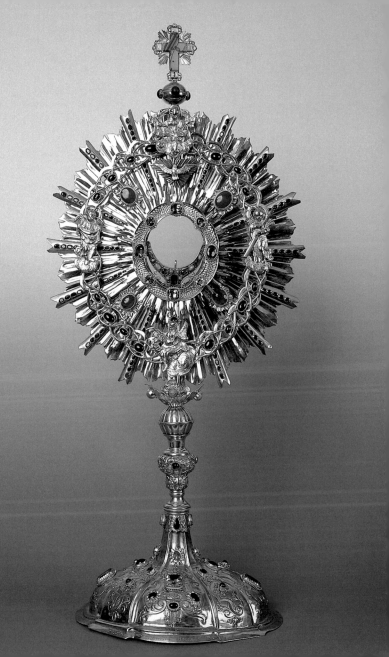

- **Jakobus minor**, der Jüngere, Vetter von Jesus, auch »Herrenbruder« genannt, war Haupt der Gemeinde von Jerusalem.
- **Thomas**, der Zweifler, hat als Symbol das Winkelmaß. Bekannt ist sein tiefes Glaubensbekenntnis: »Mein Herr und mein Gott.«
- **Jakobus major**, der Ältere, Bruder des Evangelisten Johannes, starb als erster der Apostel im Jahre 44. Seine Reliquien ruhen in der großen Wallfahrtskirche in Santiago de Compostela in Spanien.
- **Johannes**, Apostel und Evangelist, war der Lieblingsjünger Jesu und gilt als großer Seher. Seine Symbole sind der Adler und der Kelch.
- Der Evangelist **Matthäus** war der Zöllner Levi. Er beginnt sein Evangelium mit dem Stammbaum Christi und führt so zu dessen Geburt hin. Deshalb ist ihm ein Kind als Symbol beigegeben. Die jetzige Matthäusfigur schuf 1997 *Jörg Hummel* aus Hausach.

Die Onymus-Orgel

Abt *Jakob Münch* ließ 1732–34 durch *Franz Vossbach* den Orgelprospekt und den plastischen Schmuck der Orgelempore fertigen. Sie zeigt in wundervoller Gestaltung Posaunen, Geigen, eine Harfe und ein Saiteninstrument, sowie herrliche Putten und das Wappen Abt Jakob Münchs, das als Schmuckwappen (1734) auch an der Orgel angebracht ist. *Johann Onymus* aus Mainz errichtete 1735 die Orgel, sein einziges vollständig erhaltenes Werk. Sie stellt den Höhepunkt des Mainzer Orgelbaus im Barock dar. Auf zwei Manualen und Pedal besitzt sie heute dreißig Register. Die beiden Engel mit Posaune wurden 1743 durch *Martin Bitterich* erstellt. Die lateinische Inschrift auf dem Prospekt, der noch original erhalten ist, lautet übersetzt: Gott werde gelobt mit Trompeten, mit Orgeln, mit Saiten und wohlklingenden Harfen.

Disposition: I. Manual – Hauptwerk: *Prinzipal 8'*; Ital. Prinzipal 8'*; Gemshorn 8'*; Gedakt 8'*; Salizional 8'; Quinte 5^1/$_3$'*; Oktav 4'*; Waldflöte 4'*; Oktav 2'*; Rohrflöte 2'*; Quinte 1^1/$_3$'; Cornett 6 – 4-fach; Mixtur 4-fach; Trompete 8'.* II. Manual – Positiv: *Gedakt 8'*; Gambe 8'; Bifhara 8'*; Prinzipal 4'*; Rohrflöte 4'*; Oktav 2'*; Sifflöte 1'; Mixtur 3-fach; Vox humana 8'; Tremulant.* Pedal: *Prinzipal 16'*; Quinte 10^2/$_3$'; Oktav 8'; Sesquialtera 2-fach 5^1/$_3$' u. 3^1/$_5$'; Oktav 4'*; Mixtur 4-fach; Posaune 16'*; Zimbelstern; Normalkoppeln.*

Die drei **Barockbilder** von *Jakob Kaull* (1733) unter der Empore zei-

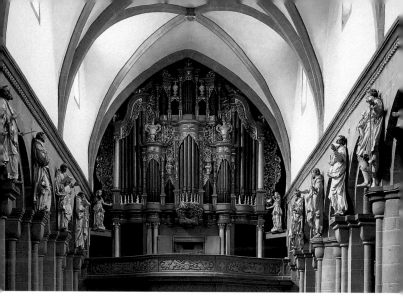

▲ *Blick nach Westen auf die Orgel*

gen von links nach rechts den weinenden und büßenden Petrus, die büßende Maria Magdalena in der Wüste und den 12-jährigen Jesus im Tempel mitten unter den Lehrern.

Äußeres der Kirche

Rechts neben der Kirche stehen Teile der ehemaligen Konventsgebäude. Das der Kirche vorgelagerte **Westwerk** besteht aus den beiden Türmen und dem Mittelteil mit Vorhalle. Die Türme sind mit Lisenen, Schmuckbogenfriesen und unter den Turmhauben mit einem staufischen Schachbrettmuster versehen. Sie sind fünfgeschossig und etwa 36 Meter hoch. In der Fassade eine Rosette. Dahinter ein ehemaliges Oratorium (Gebetsraum), nach dem Südturm hin erweitert durch eine kleine romanische Kapelle mit Apsis.

Am **Nordturm**, einem architektonischen Kleinod romanischer Bau-

architektur, finden sich in den Turmfenstern unterschiedlich gearbeitete Säulen und, erstmals nördlich der Alpen, eine Vierfachsäule geknotet. Der Nordturm gilt als eine der besten Architekturleistungen seiner Zeit. – An der Nordwestseite der Kirche ein einfaches romanisches Stufenportal.

Nördlich der Kirche verschiedene Grabmale und in einer Ecknische an der Scheune eine **Gottfrieds-Statue** von *Johann Gottfried Fröhlicher* (1695). Die lateinische Inschrift lautet: »Seliger Gottfried, Graf aus Cappenberg, Gründer dieser Kirche«. Totenkopf und Erdkugel bedeuten: das Weltliche verachtend und den Tod nicht scheuend.

Daneben steht das ehemalige **Friedhofskreuz** von 1721, von Norbert Bewerunge *Bernhard Schwarzenburger* zugeschrieben. Die Arme des Kreuzes sind nicht mehr original.

Die Vorhalle

Über der Kirchentür ist als Zeichen für die »Basilika minor« das Wappen Papst Benedikts XVI. angebracht. Links darunter befindet sich das Cappenberger Wappen. Die Jahreszahlen 1097–1127 verweisen auf die Lebensdaten des Klostergründers. Rechts daneben das Wappen von Papst Pius XI., welcher der Basilika 1929 den Ehrentitel »Basilika minor« verlieh. Der Türbeschlag zeigt in der Mitte die Gottesmutter Maria mit dem Jesuskind und darüber den Apostel Petrus mit dem Schlüssel (die Schlüsselgewalt über die Kirche darstellend). Unten eine Darstellung von Paulus mit dem scheuenden Pferd vor Damaskus, wo aus dem Christenverfolger Saulus der Apostel wird.

Rechts oben in der Ecke, neben der Türe, befinden sich am ersten Kapitell zwei greifenähnliche Skulpturen. Direkt daran schließen zwei Kapitelle mit Akanthusblättern an. In der Mitte der Südwand ein Kompositkapitell. Weiter rechts hält ein Adler (das Symbol des Evangelisten Johannes) einen Drachen nieder. Der Drache stellt in der Endgerichtsvision der Offenbarung des Johannes die Verkörperung des »Bösen Prinzips« dar. Das nächste Kapitell zeigt ein sogenanntes »Rankenmännchen«, das wohl in der romanischen Kunst am meisten verbreitete, variationsreichste Thema überhaupt: Ein unter der Last der Sünde fast zusammenbrechender Mensch, das Los der Verdammten darstel-

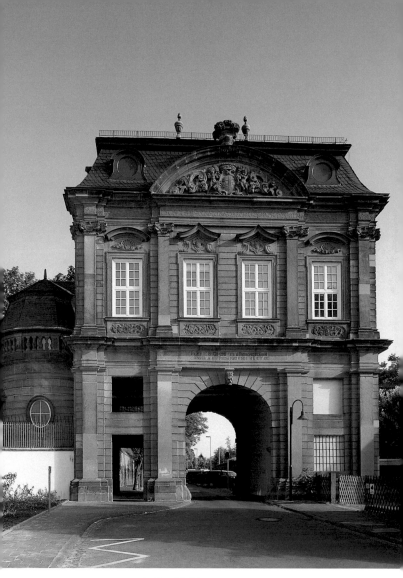

▲ *Gottfriedsbogen*

lend. Seinen Blick geradeaus zum Himmel erhoben, verweist er auf den Zugang zum Himmel, den die Seele nach dem Tod findet. Ganz außen ist nochmals ein Drache dargestellt.

Das Geläut
Hauptgeläut im Nordturm: Johannesglocke: Schlagton a′–4, 1443, 671 kg. Muttergottesglocke: Schlagton f′–4, 1458, 1239 kg. St. Petrus- und Paulusglocke: Schlagton g′–4, 1964, 952 kg. Dreifaltigkeitsglocke: Schlagton d′–4, 1964, 1876 kg .

Glocken im Südturm: Gottfried-Glocke: Schlagton a′+0, 1789 von J. G. Bach in Heldenbergen gegossen, 432 kg. Ave-Glocke, Schlagton a′+7, um 1300, ca. 500 kg, eine der ältesten Glocken des Bistums.

Dachreiter: Heinrich und Gottfriedglocke aus Stahl: Schlagton fis″–1, 1913, 100 kg.

Barocktorbogen

Der sogenannte »**Gottfriedsbogen**« aus rotem Sandstein im Stile des Kurfürstlichen Schlosses in Mainz ist eines der bedeutensten Barockbauwerke Oberhessens. Er wird dem Zisterziensermönch *Bernhard Kirnde*, dem Baumeister des Klosters Eberbach, zugeschrieben. Die Bildhauerarbeiten wurden von *Bernhard Schwarzenberger* durchgeführt. Die lateinische Inschrift lautet: »Schütze und bewahre immerdar, o Gottfried, unser Patron, diese Tore und beschirme uns durch sie.« Die großen römischen Zahlen ergeben die Jahreszahl 1721. Von besonderer Bedeutung ist der Wendeltreppenaufgang an der Ostseite des Bogens.